私の中の神殿　自分を愛しむ塗り絵

魔法神殿
珍愛自己的
能量著色畫

Denali

大　野　舞

盧姿敏　譯

前 言
Prologue

有時候當你覺得身心疲憊需要療癒、要讓自己煥然一新,或是想跟內在的自己對話時,你可能聽說過「能量場」這個概念。只要來到這樣的地方,就可以與它連結然後獲得滿滿的能量。

只是不知道從什麼時候開始,我開始思考能量真的一定要到特定地點才能獲得嗎?真正最神聖的地方,不就是我們心中那股力量的泉源嗎?它比起任何其他地方都更加珍貴。

一直覺得我們曾經看過的某顆閃爍的星星或風景,似乎都在不知不覺中被潛意識收納起來。不管它們是有形或無形的,這些事物都是構成我們本身和世界的基本元素。

我的圖畫就是把這些被收藏在意識裡的元素轉化為神殿的形象。當你翻開這本書的扉頁時,不就等於把自己轉變為能量場,隨時都可以從裡面獲得無限的能量嗎?

在每一趟能量旅行當中,雖然每個人都是獨自前往,但絕不孤單。請讀者們盡情享受每一趟挖掘能量的冒險旅行吧!

大野舞

我的神殿彩圖
Color Image

本書所收錄的著色畫是以二〇二三年出版的《能量元素神殿》月曆原圖為本，
重新描圖繪製、修訂而成。
彩圖部分共使用了十四張月曆原圖（由壓克力顏料繪製），
略有不同的部分是第 6、10、11、14、16、17 號著色畫，
是針對本書重新繪製，提供給各位當做參考。

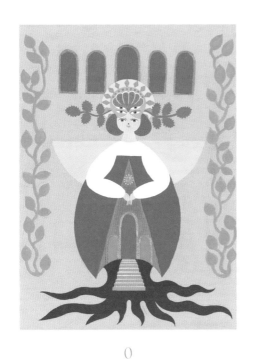

0

源之神殿

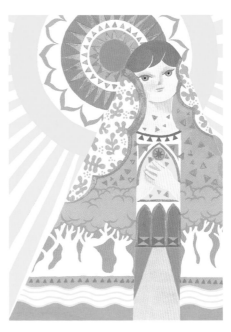

1

光之神殿

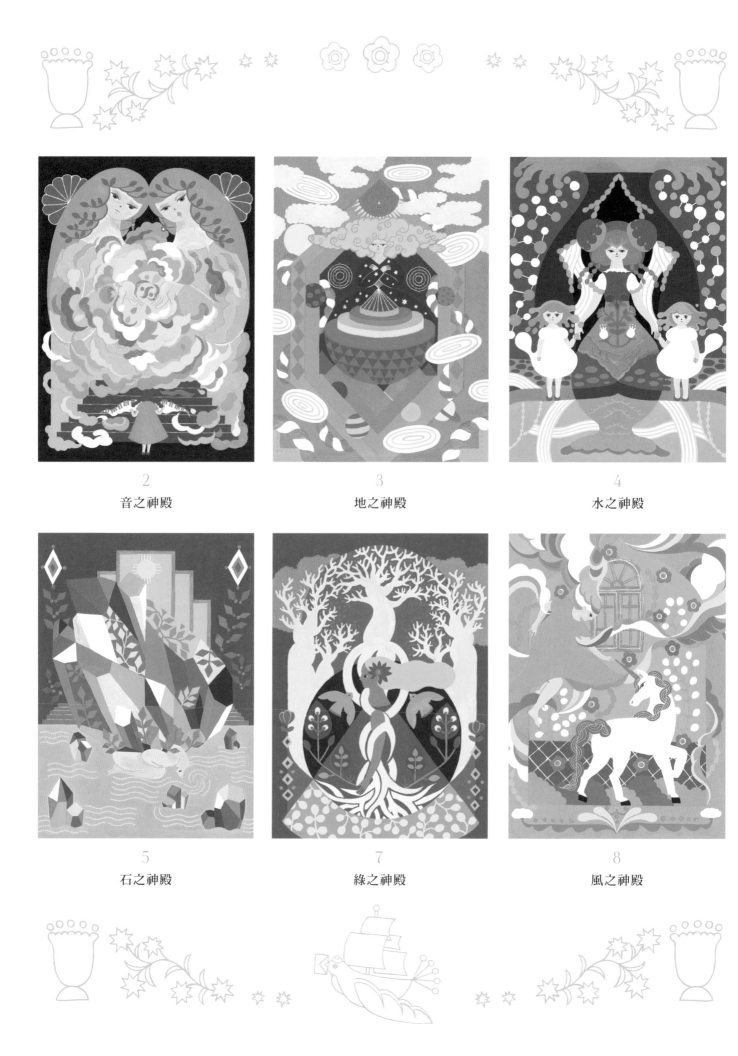

2
音之神殿

3
地之神殿

4
水之神殿

5
石之神殿

7
綠之神殿

8
風之神殿

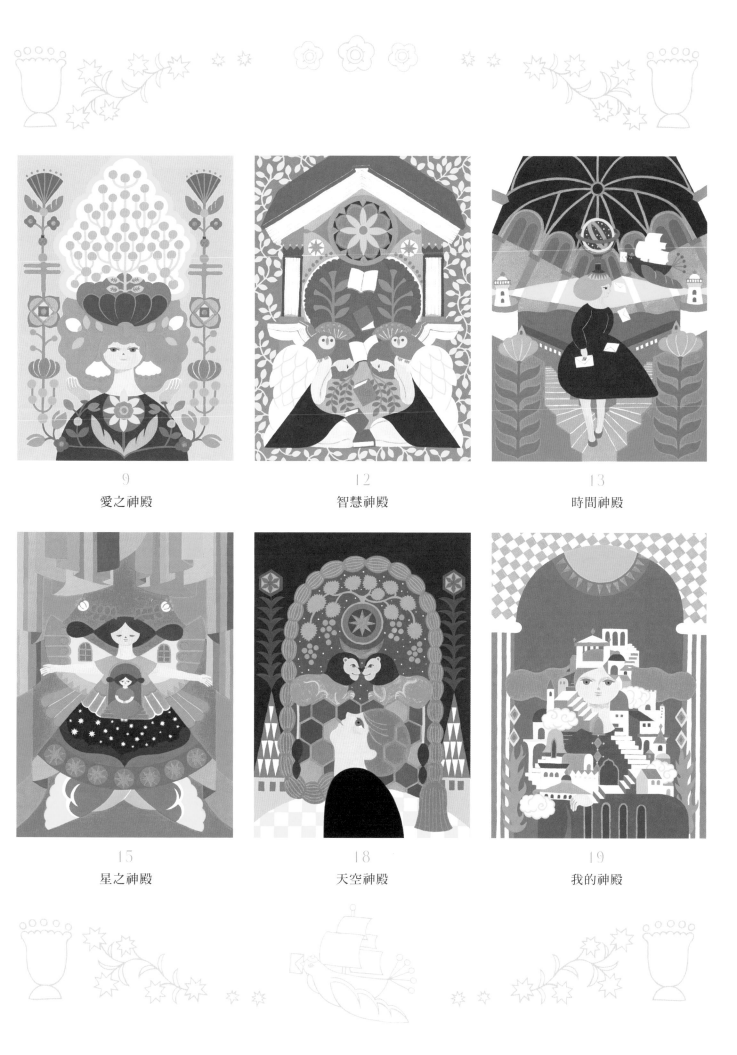

9
愛之神殿

12
智慧神殿

13
時間神殿

15
星之神殿

18
天空神殿

19
我的神殿

著色注意事項
Point

歡迎使用任何能帶給你靈感的畫具，上色時請大膽自由揮灑，不要太過拘束。
可以嘗試使用不同效果的畫具會帶來更多的樂趣，不一定要照著線條上色，
請充分享受這段奢華時光，並創造出帶有自我風格的神殿。

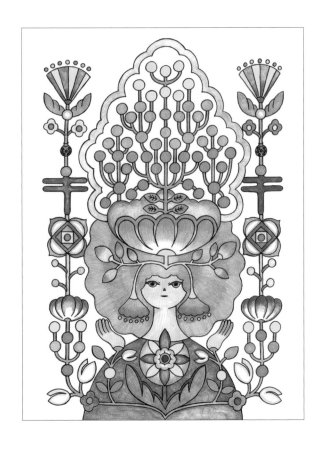

色鉛筆

很適合畫出細緻線條或是重點色強
調的畫具，重複塗上不同顏色會產
生出更有層次的效果。

{塗色建議} Advice

固定方向塗色比較不會產生色塊。
可以嘗試調整筆觸力道或用混色等方式
表現不同效果。

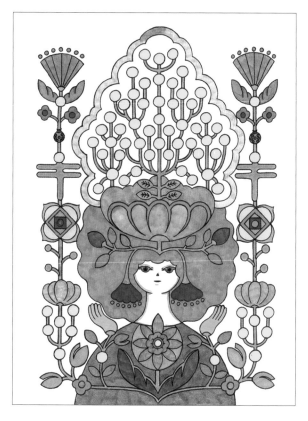

彩色筆

盡可能使用色彩鮮明具有透明感的顏色，帶有螢光或珠光色調會讓顏色更加活潑。

{塗色建議} Advice

想製造暈染效果的部分最好在顏料乾燥之前先上色，這樣顏色看起來會更自然。

壓克力顏料

比較不容易產生色塊，大範圍塗色時顏色均勻漂亮，疊色效果也不錯。

{塗色建議} Advice

這種顏料比較不容易掌握細節，可以斟酌上色面積的大小，組合不同性質的顏料來上色。

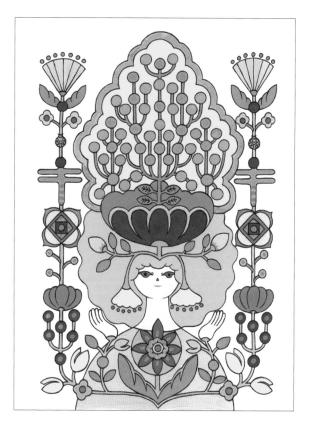

著色方法
How to use

請在圖後的Date填上著色日期，
Memo註明使用的顏料畫具，
也可以隨意記錄當下的心情或突然閃現的靈感。
請盡情組合多種畫具顏料、加強任意線條，
嘗試創造出你心目中的個人風格神殿吧！
完成的作品可以沿著裁切線裁下當做裝飾品。
心隨意動地運用你的畫筆，
希望這趟為你量身訂作的自由之旅
充滿刺激而且收穫滿滿。

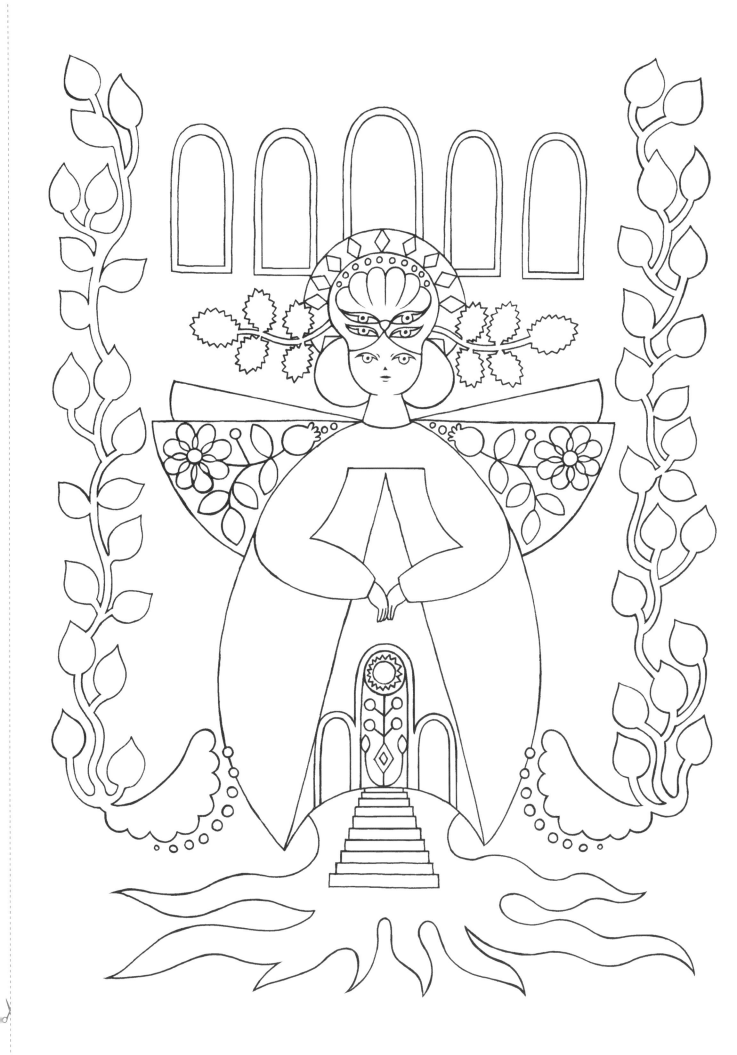

0

源之神殿
Temple of Source

現在是醒來的時刻

打開繁星的記憶之門

好像在那裡見過

卻又陌生的地方

跟隨前進的步履，道路出現在腳下

當我轉過身，出現一張地圖

只要開口請求，就可以得到一切

Date / /

Memo

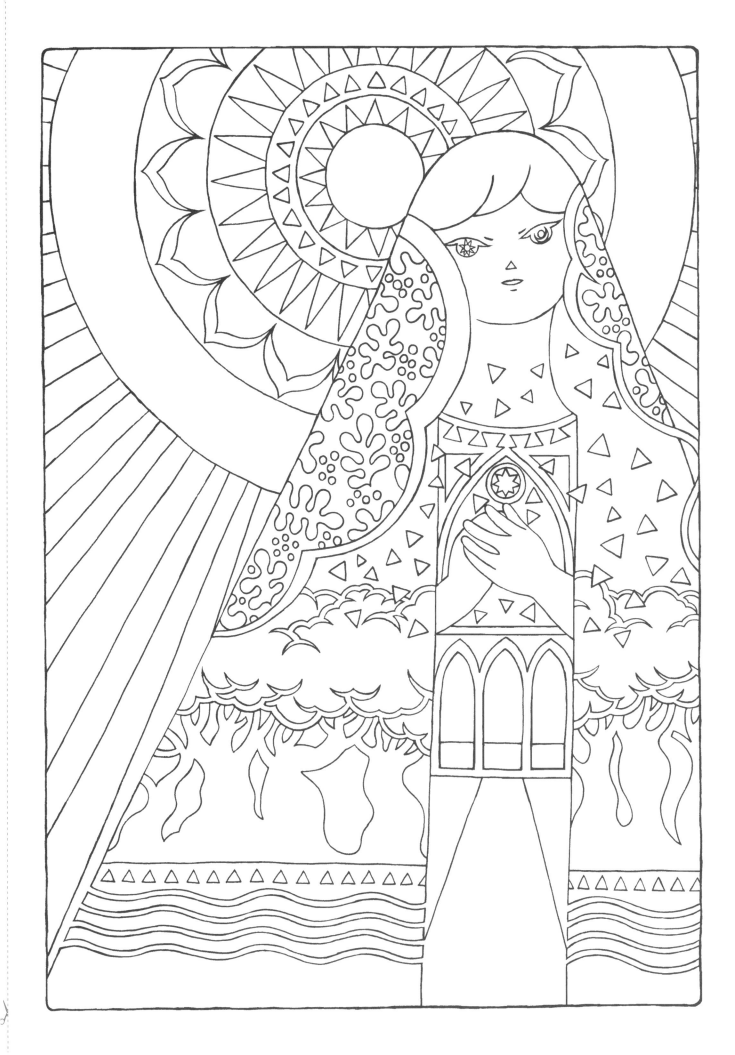

1

光之神殿
Temple of Light

這個地方應該是所有事物的起源

掬一把閃爍不定的光線

我渴求陽光

只想知道一丁點訊息

一些關於我自己的

Date / /

Memo

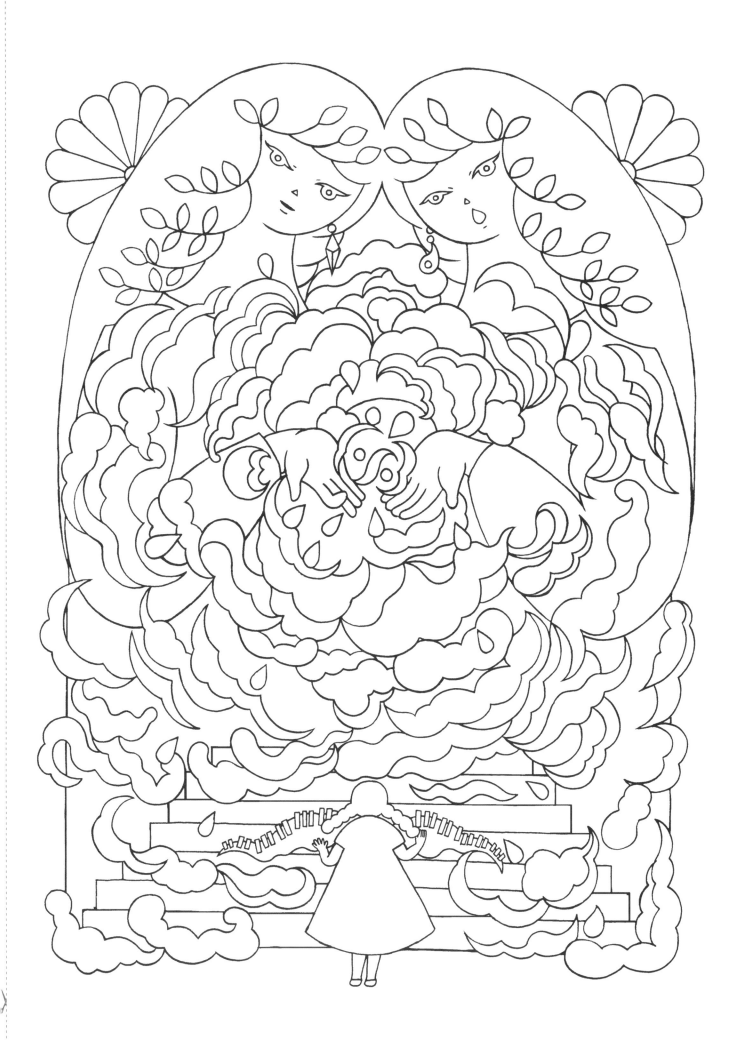

2

音之神殿
Temple of Sound

最先傳來的和弦高亢響亮
那是預兆的節奏，也是預感的旋律
這裡孕育出萬物的魂魄
被好奇心所驅使的心莫名興奮
在乘風破浪中高聲歌唱
要出發去旅行囉

Date　　　　/　　　　/

Memo

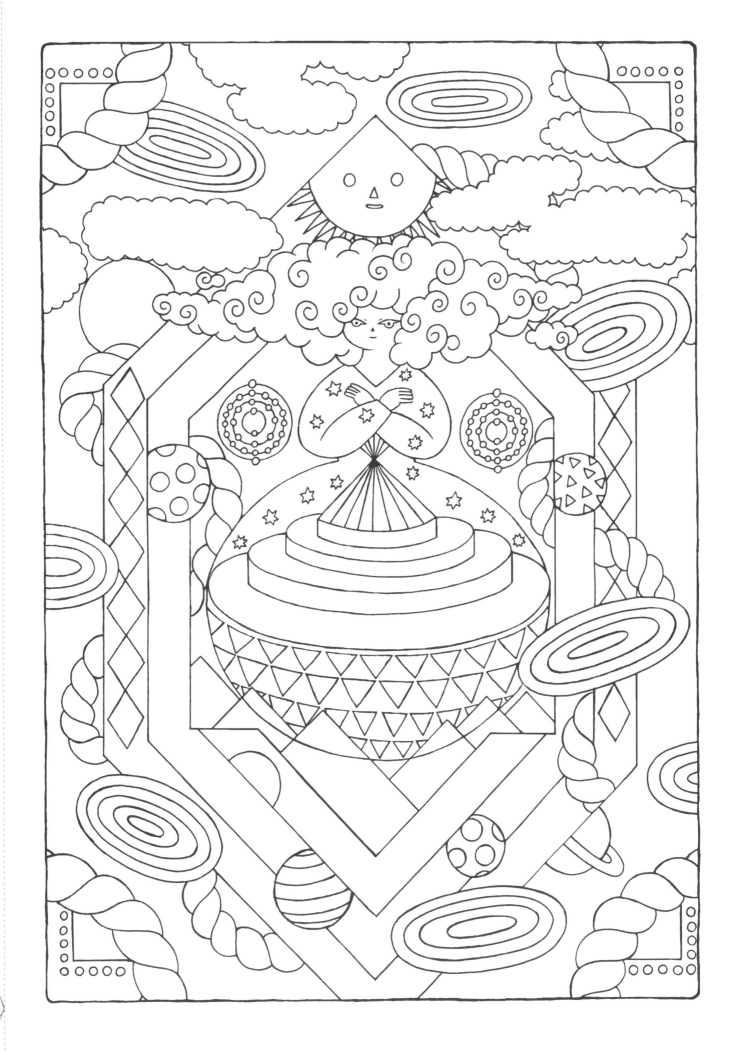

3

地之神殿
Temple of GAIA

自由漂流的意識

在這個地方慢慢膨脹成型

這個具有質量的厚重物體映照出

充滿期待又光采照人的自己

等待著大地母神的醒來

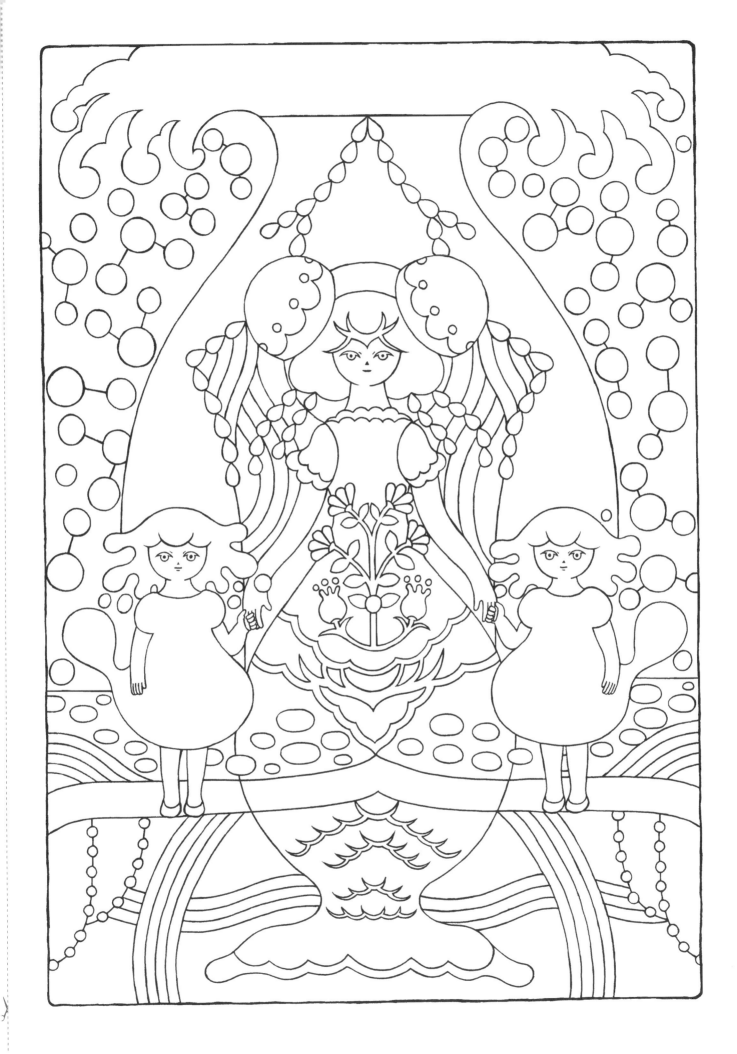

4

水之神殿
Temple of Water

氧氣女王和氫氣公主牽手共治的祭壇

·萬物生命的源泉

這裡充斥著各種不同的情緒

或許會伴隨著洪流返回它們各自的源頭

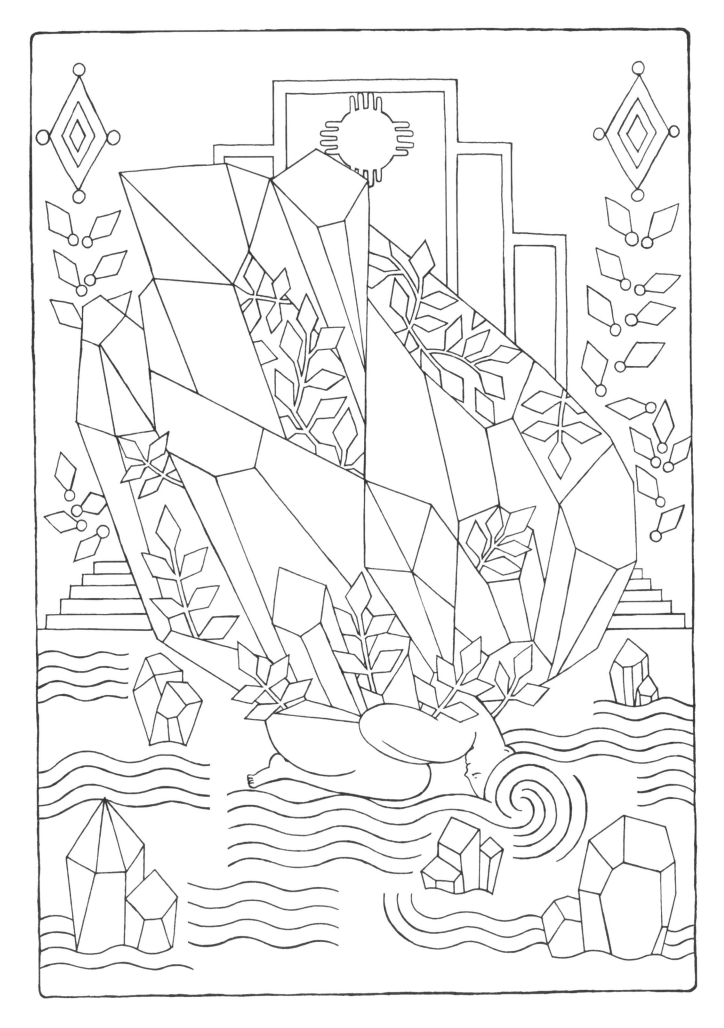

5

石之神殿
Temple of Crystal

在這裡我只想獨處

讓有如熔岩脈動般的激情逐漸平息

在漫長的時光中，安靜等待光華四射的蛻變

不覺無聊

有很多事等待學習

領悟真理的奧祕

Date _____ / _____ / _____
..

Memo
..

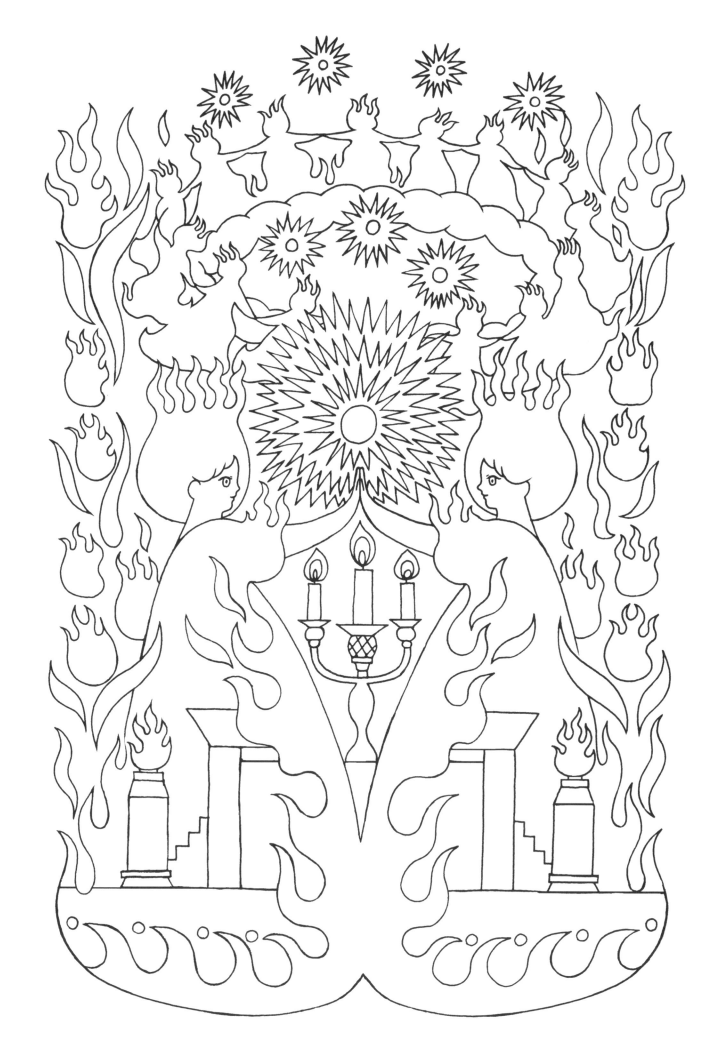

6

火之神殿
Temple of Fire

高熱的噴發是你發出的訊號
來吧！給我充足的氧氣
輝煌燦爛 光芒萬丈
來吧！驅走寒夜，照亮四隅
不管火焰的顏色、形狀
唯有傾注熱情才能讓它持續

Date / /

Memo

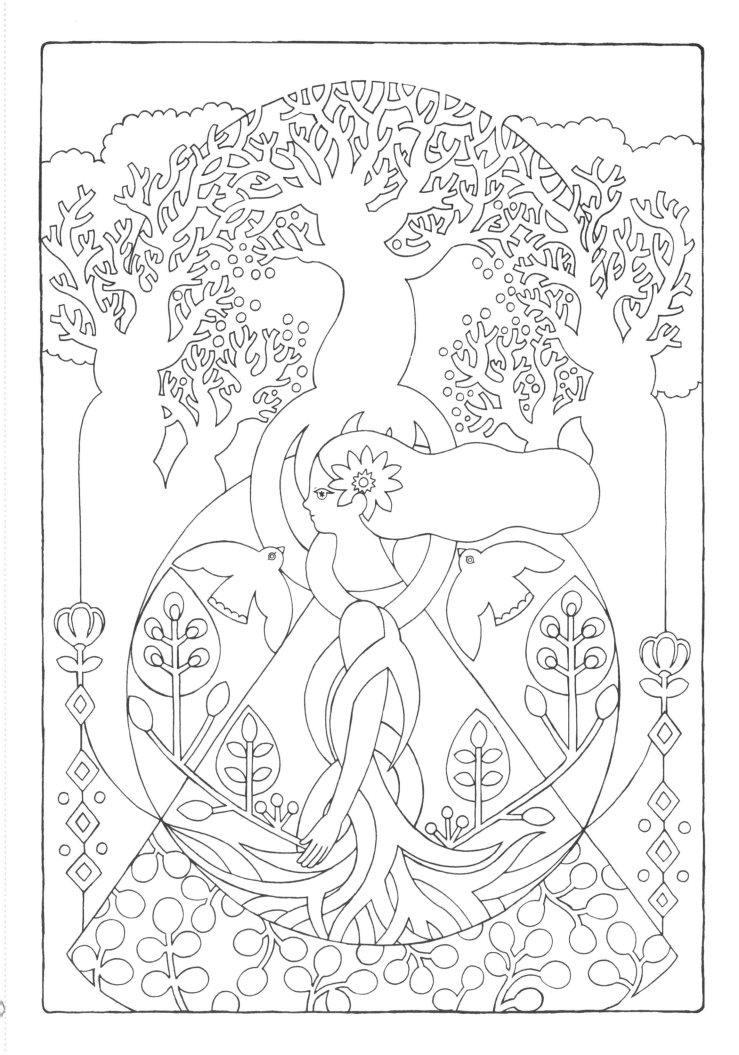

7

綠之神殿
Temple of Plants

大地，很高興認識你

天空，很高興認識你

原來這就是扎根深植的感覺

原來這就是呼吸吐納的真諦

太陽和雨水、花和鳥兒捎來的祝福

這裡是我想立足的所在

Date　　　　　／　　　　　／

Memo

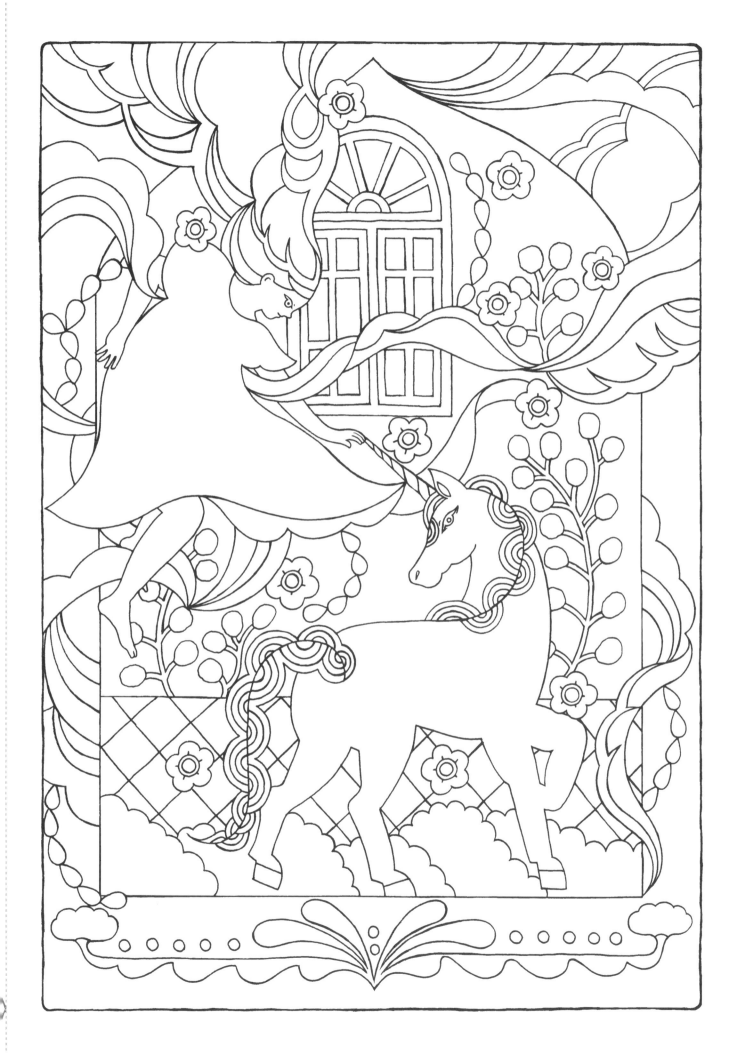

8

風之神殿
Temple of Wind

碰到你真是開心

大家一起合唱更加寫意

在這兒把自己託付給風

飛到心愛之人的懷抱

用眼神來訴說情感 ，用舞蹈代替語言

一直舞動不要停留，永遠保持輕盈

Date　　　　　／　　　　　／

Memo

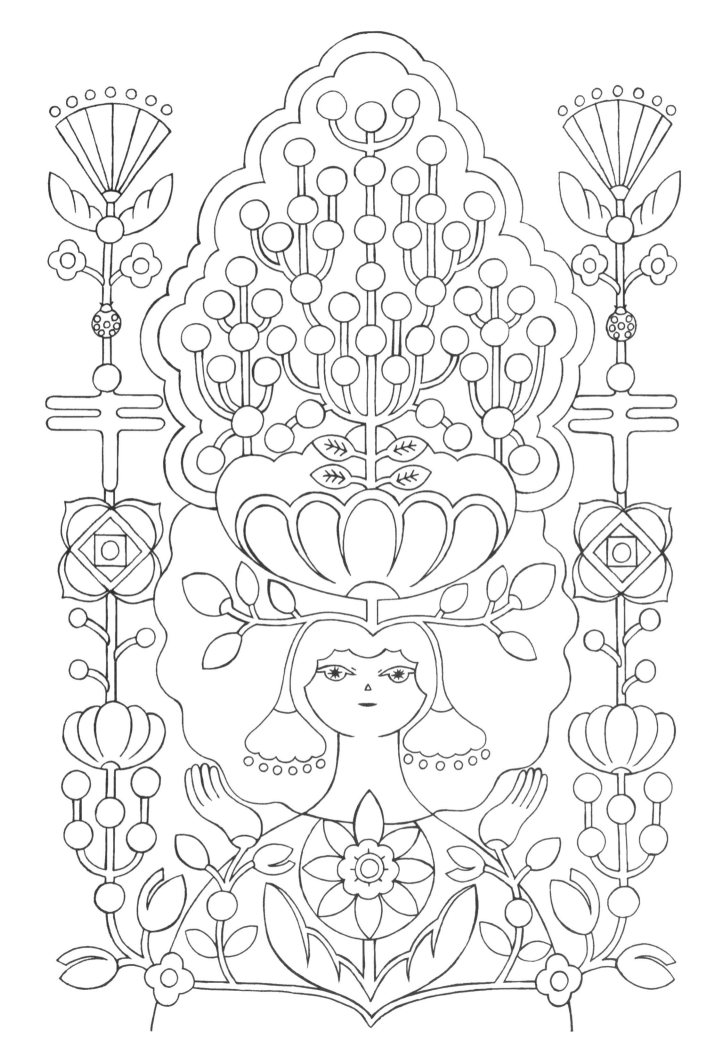

9

愛之神殿
Temple of Love

在這裡獲得的熱情讓你渾身充滿動力

似乎連昇天也可以做到

一股持續不斷的強烈渴求

你跟我說謝謝

我也心懷感激

Date　　　　/　　　　/

Memo

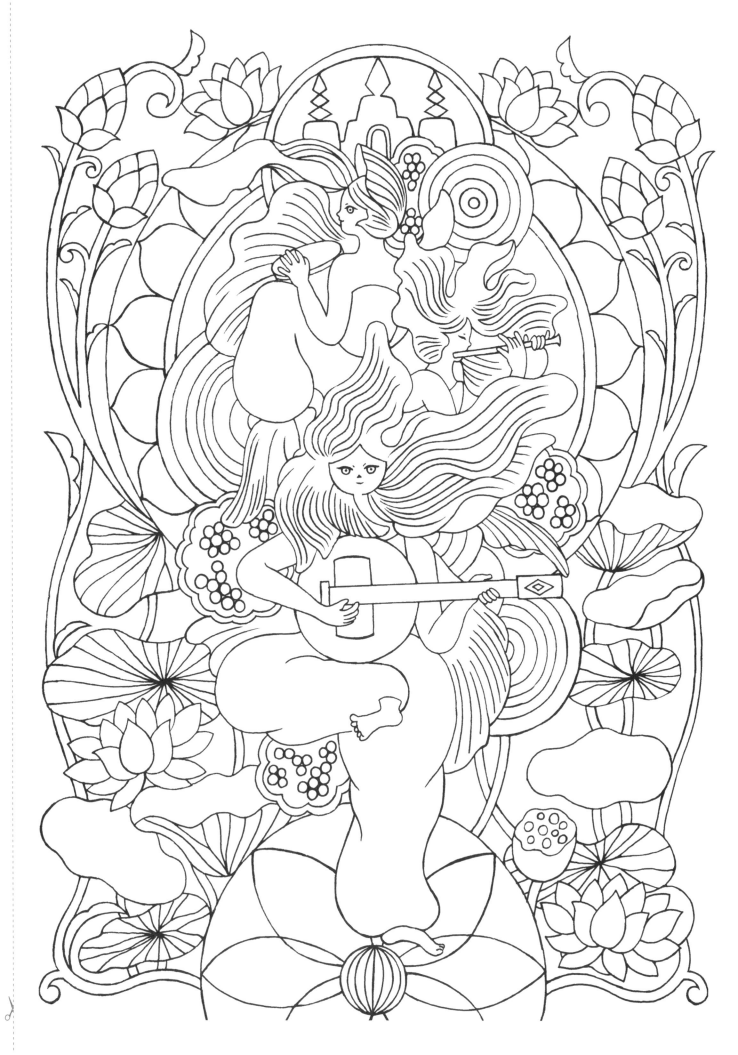

10

悠遊神殿
Temple of Play

人類生來就是為了遊玩和嬉戲

像孩子一樣玩到忘記時間的存在

讓你的身體充滿這股純真的熱情

自在地踏上神殿的階梯

把生命的奇蹟

用此生僅有一次的舞蹈盡情表現

Date　　　　　／　　　　　／

Memo

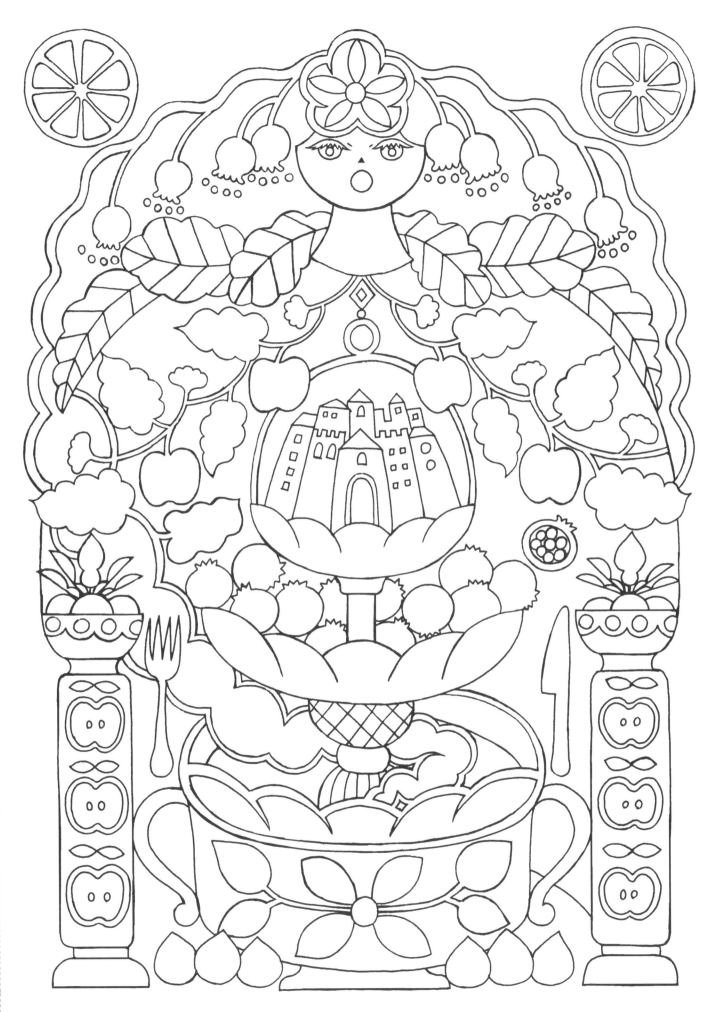

11

食之神殿
Temple of Food

飲食　生活　周而復始

一個為身體的細胞、骨肉血液提供養分的地方

有如水蜜桃般的甜美潤澤乾渴的喉嚨

現在就想吃，極度渴望

我想傾聽那充滿求生慾望的聲音

承擔生命循環的重擔

萬物生命與其同行

Date　　　　/　　　　/
...

Memo
...

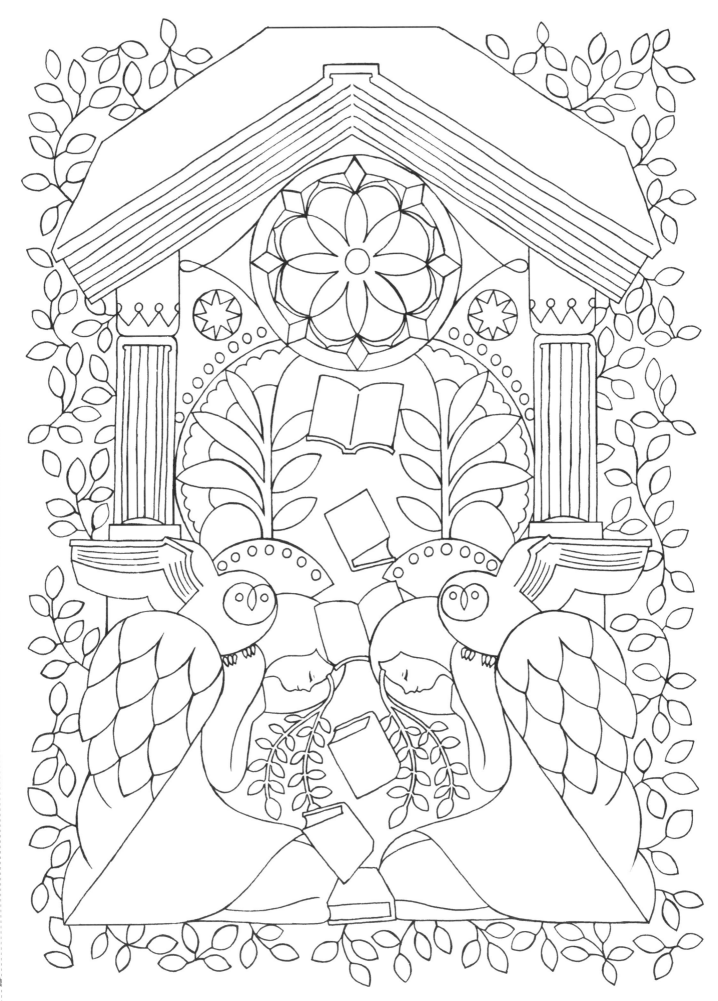

12

智慧神殿
Temple of Knowing

學海無涯 我心不孤

從這裡踏上先賢的足跡

在夢中看見從未經歷過的新視野

直到某一天我才理解

原來答案早已了然於胸

Date / /
..

Memo
..

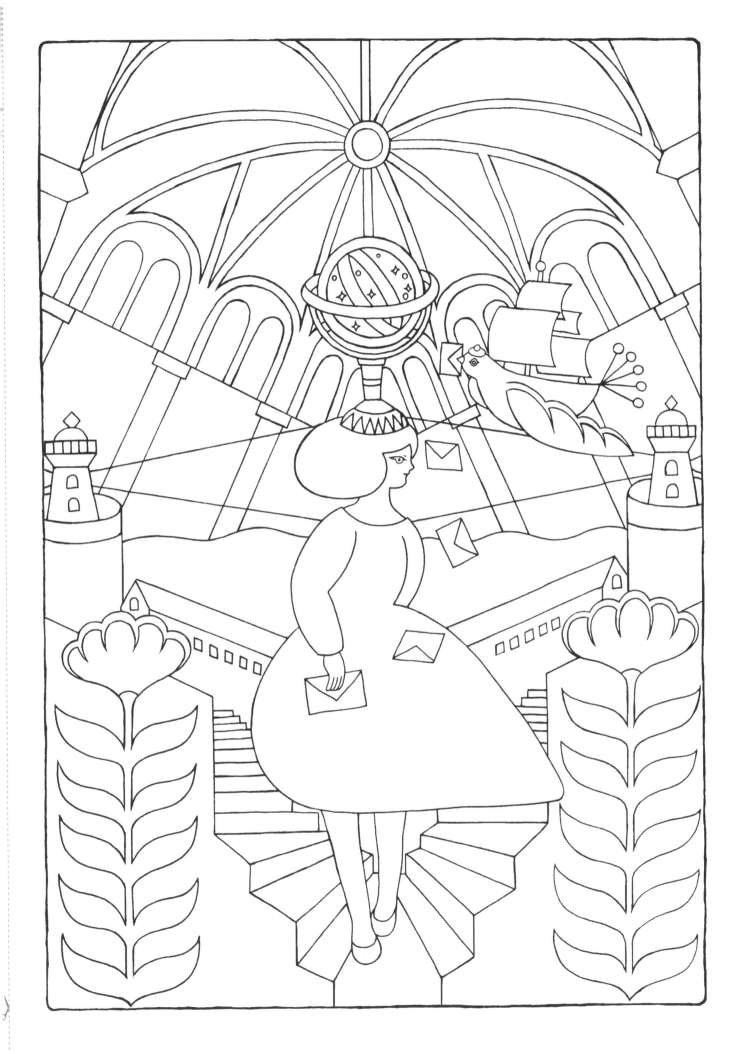

13

時間神殿
Temple of Time

在這個許多連繫交互拉扯的場所
你應該已經接收到那封神祕信箋
不是在過去也不屬於未來的記憶之海
就是現在，以它為座標
打開封箋你就會看到通關密語

Date / /

Memo

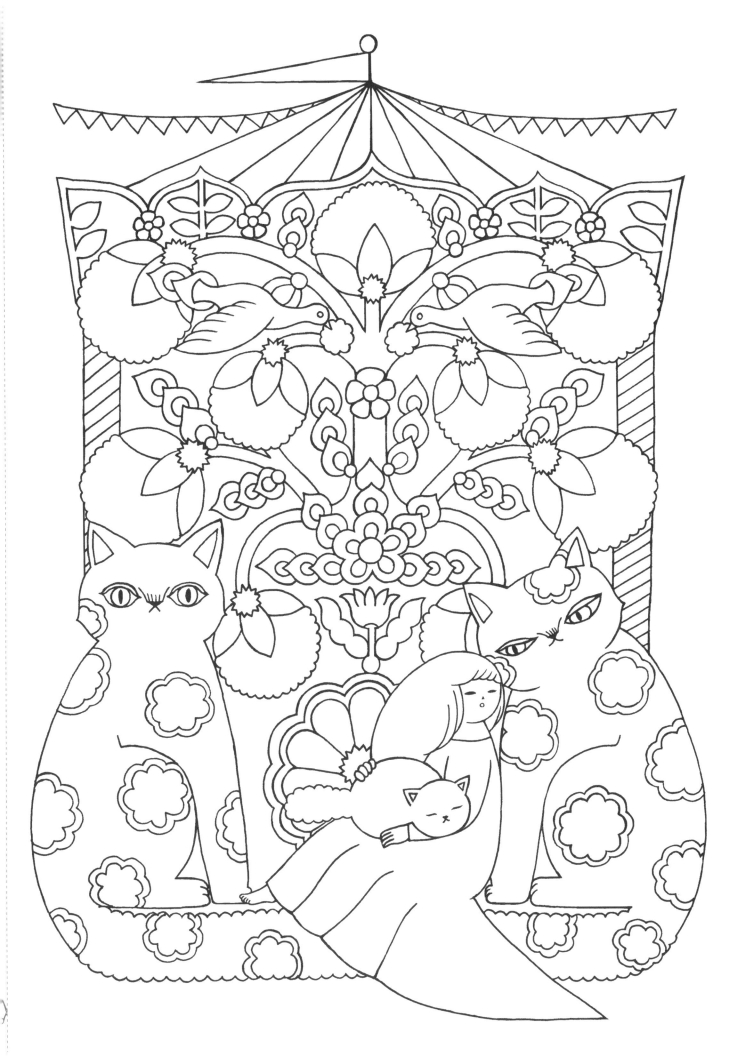

14

純真神殿
Temple of Innocence

現在還有許多未知

不知道你將會喜歡上什麼

也不知道是否會為此而心傷

但就是忍不住地想要微笑

因為嘗到對於未知探索的快樂

有如被某種巨大柔和純淨所包覆的歡愉

不管你走了多遠

這裡最終會是回來歇息的地方

Date / /
...

Memo
...

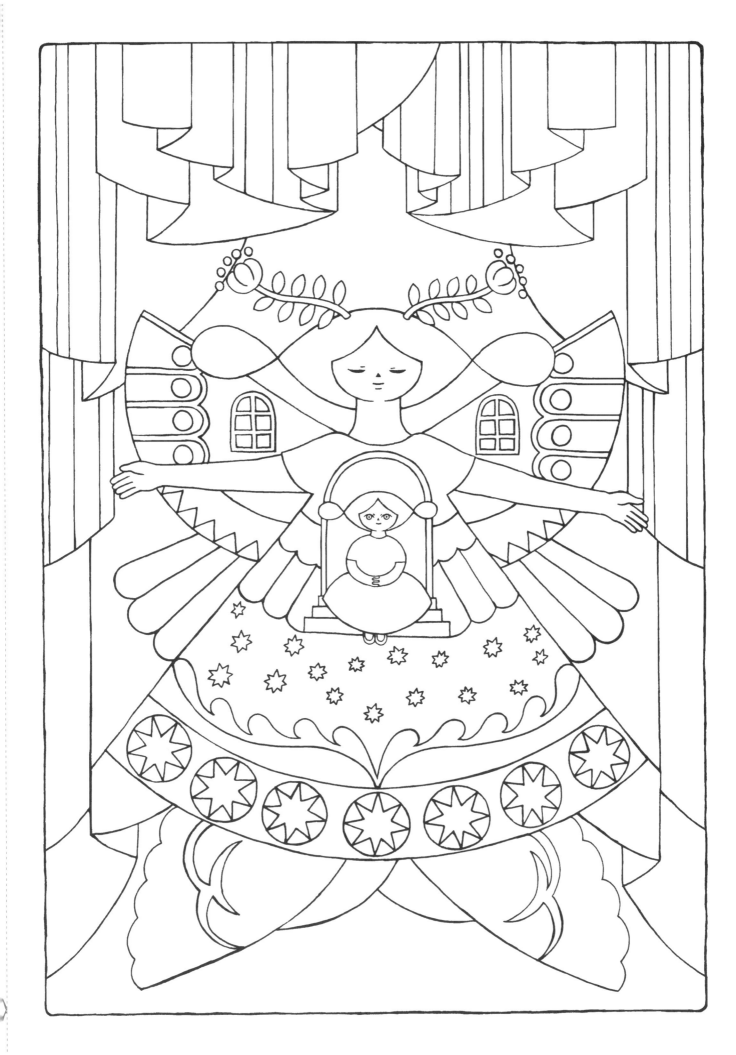

15

星之神殿
Temple of Stars

當你抬頭仰望無數的光輝閃爍

生命在此即將轉變

為了展開新的旅程

請卸下身上的重擔吧

只要把持住你的心

在輪廓被描繪完成之後

就可以在裡面填上任何色彩

Date / /

Memo

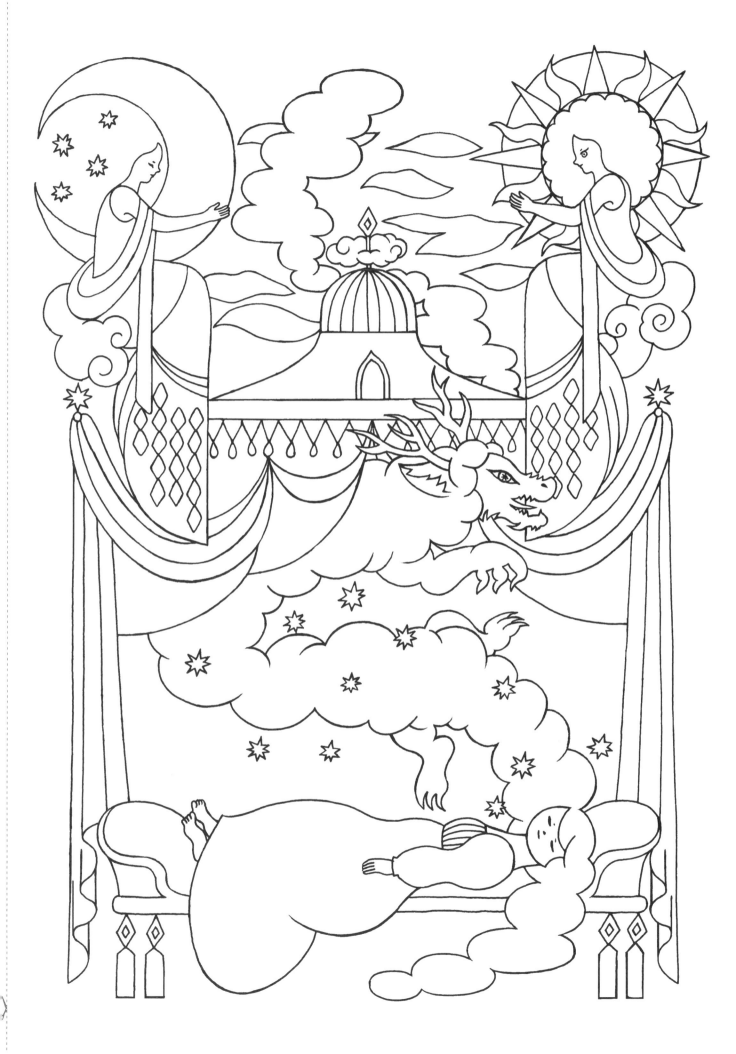

16

夢之神殿
Temple of Dream

晚安 親愛的孩子 你那柔軟的髮絲

晚安 這個世界 希望明天也一樣美好

日復一日的平凡人生

在鬧鐘響起之際重新啟動

讓我們繼續締造更美妙的世界

Date / /

..

Memo

..

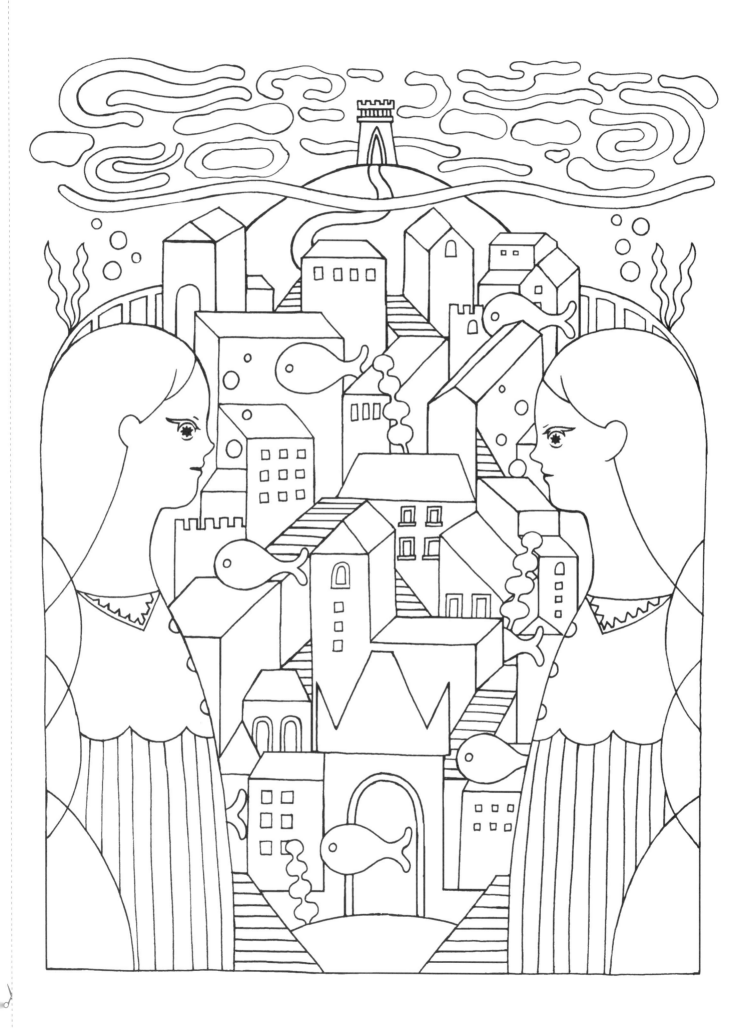

17

鏡之神殿
Temple of Mirror

安靜的湖邊

映照出這個神殿的所有細節

滿月有如在微風中飄搖的花朵

請你看著我

雖然看起來跟以前很像但似乎有某些地方改變了

魚兒在水中游來游去的水波

把你的私密話語

包裹在泡泡中傳遞給我

Date / /

Memo

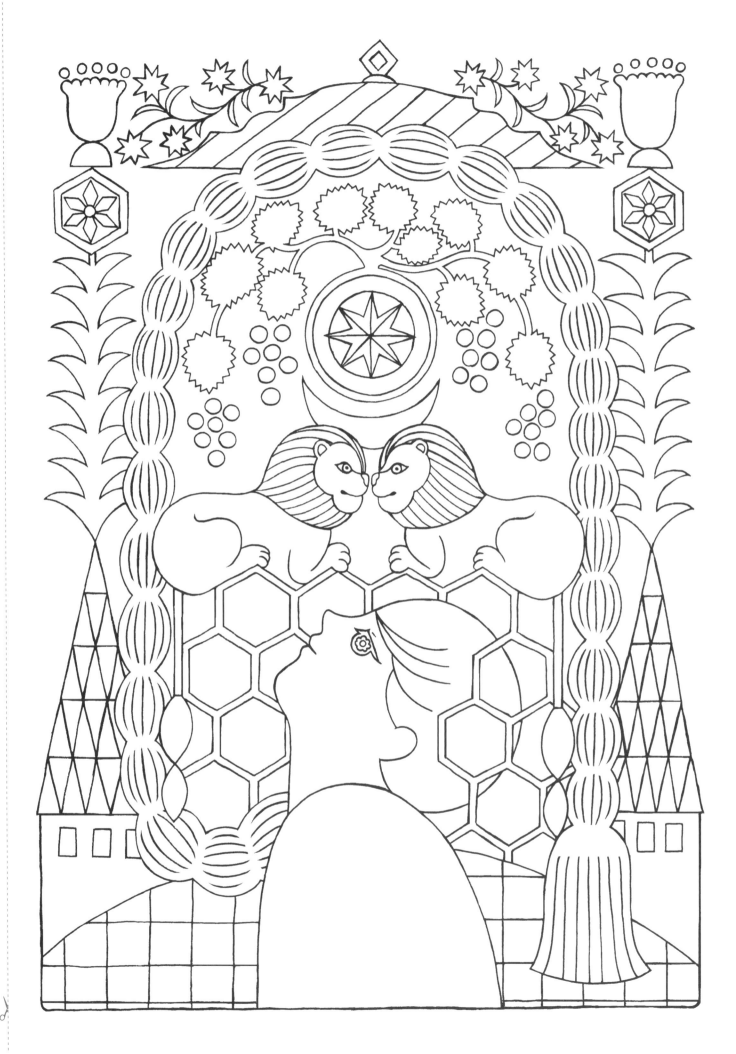

18

天空神殿
Temple of LOGOS

讓我們在這裡結束這趟旅程吧

既是結束也是開端的神聖之地

不斷變化的形體

最終合而為一

回顧自己曾經擁有的時光

我在這裡憶起遲早會相遇的未來

Date / /
..

Memo
..

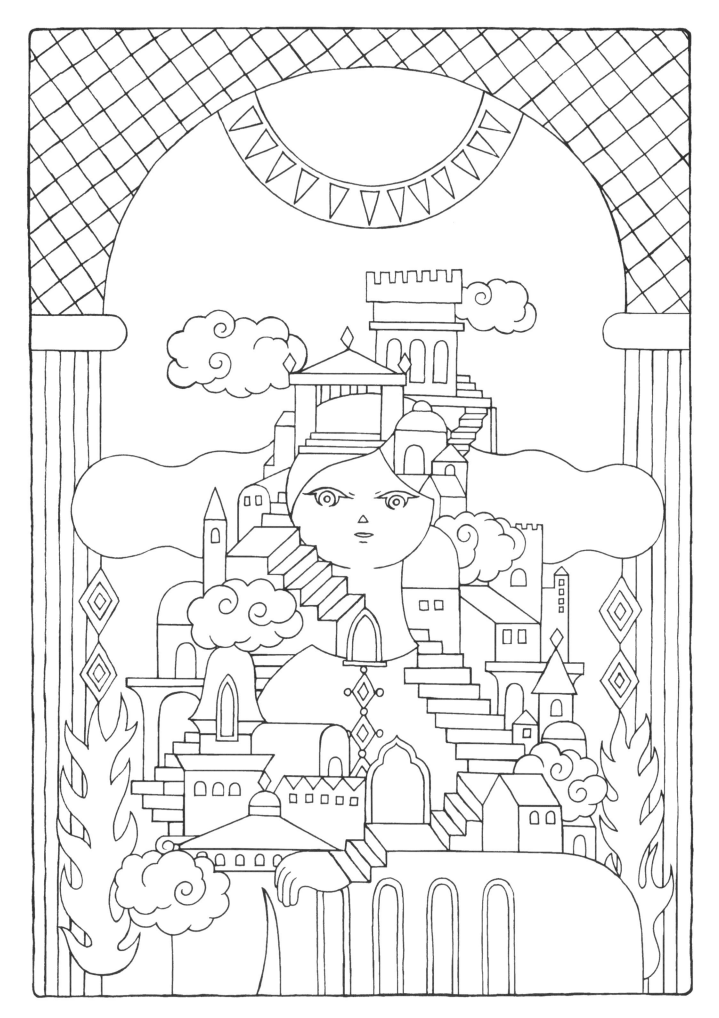

19

我的神殿
Temple in Me

一步一腳印地走上樓梯

終於來到終點

在這個無法歸類於任何時空的地方跪坐

我究竟想要看到什麼

已經遠去的過往

或者是飄渺的未來

所有的五行元素都在吟誦它們的起源

身體和魂魄

以及過往至今走過的遙遠長路

確實存在過的生活日常

如果閉上眼睛

屬於過去或某一天的

嬉笑聲、期望像跑馬燈一樣浮現

所有曾美麗的都會消逝

被隱藏在瞬間的永恆

今天在日復一日當中不斷到來

組成最小的事物的原型

會因堆疊而偉大

Date / /
..

Memo
..

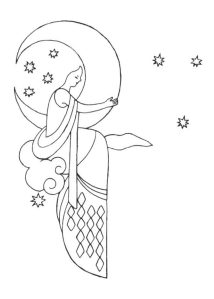

魔法神殿　珍愛自己的能量著色畫

作者————大野舞 Denali
譯者————盧姿敏
總編輯————盧春旭
執行編輯————黃婉華
行銷企劃————鍾湘晴
美術設計————王瓊瑤

發行人————王榮文
出版發行————遠流出版事業股份有限公司
地址————104005 台北市中山北路一段 11 號 13 樓
客服電話————(02)2571-0297
傳真————(02)2571-0197
郵撥————0189456-1
著作權顧問————蕭雄淋律師
ISBN————978-626-361-542-7

2024 年 4 月 1 日　初版一刷
定價————新台幣 299 元
　　　　（缺頁或破損的書，請寄回更換）
有著作權・侵害必究 Printed in Taiwan

國家圖書館出版品預行編目 (CIP) 資料

魔法神殿：珍愛自己的能量著色畫 / 大野
舞著；盧姿敏譯 .-- 初版 .-- 臺北市：遠流
出版事業股份有限公司 , 2024.04
　　面；　公分
ISBN 978-626-361-542-7(平裝)

1.CST: 著色畫 2.CST: 畫冊

947.39　　　　　　　　　　113002025

遠流博識網
http://www.ylib.com　　E-mail: ylib@ylib.com

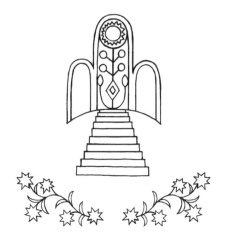